伊万里磁器と鍋島作品

―時代的な変遷の考察を求めて―

創樹社美術出版

はじめに

私が伊万里やきに興味を示すきっかけとなったのは、子どものころから我が家において、冬至の日に医薬の祖として神農を祀り祝うときに使われていた一対の伊万里やきの蛸唐草文鶴首小瓶を見てきたこと、また、普段に家で使われていたミジン唐草文蓋付碗、ミジン唐草松竹梅文小皿、ミジン唐草文小猪口、仏壇の山水文香炉、その他の古伊万里の伝世品類をいろいろ目にしていたからと思っている。

医業の傍ら伊万里・鍋島研究家の小木一良先生に出会い、年と共に伊万里磁器と鍋島作品に益々の魅力を覚え始めてきた。

伊万里やきを展望したとき大きな特徴がある。その最大のものは、製作年代により作品の様式、即ち作風が一つの形式を示していることである。

最初期作品類は、初期伊万里と分類され、次いで古九谷様式、柿右衛門様式、古伊万里の順に規則性をもって作風が変遷している。

次に、作品の製作窯、製作年代については極めて正確に調査されている。また、一般愛好家にとっても伝世の紀年在銘箱入作品の調査などにより、作品の製作年代確認を決定づける成果を生んでいる例も少なくない。伊万里やきは作品の美と共に、こうした魅力的な分野が大きく、このためその愛好家も数多いと思われる。

ともあれ、私も伊万里磁器と鍋島作品に魅せられ、少しずつではあるがかなりの期間に亘り愛好してきた一人である。様々の自分の思いもあり、ここらで少しまとめてみたく、ささやかながら本書上梓を思い立った次第である。

多くの愛好家各位にお目通し願えれば望外の幸せと思っている。

目次

はじめに ……………………………………………………………… 1

目次 …………………………………………………………………… 2

伊万里磁器 …………………………………………………………… 4

[Ⅰ] 初期伊万里 ……………………………………………………… 4

[Ⅱ] 古九谷様式 ……………………………………………………… 15
　＊金銀彩作品 ……………………………………………………… 23
　＊初期輸出期作品 ………………………………………………… 26

[Ⅲ] 柿右衛門様式 …………………………………………………… 29

[Ⅳ] 古伊万里様式 …………………………………………………… 36

〈付〉新津家伝来、古伊万里作品類 ………………………………… 46
　＊伊万里志田窯作品 ……………………………………………… 65

鍋島作品

[I] 鍋島作品の誕生 ... 67
[II] 古鍋島～盛期作品 68
[III] 盛期作品から後期作品への変遷 70
 ＊安永三年（一七七四）献上品とその展開 76
 ＊興味深い寸法呼称 82
[IV] 十九世紀の作品 .. 94
参考文献 ... 94

むすび ... 116

新津直樹さんの初刊、本書上梓を喜ぶ 117

江戸時代、元和以降明治七年 年表 118

　　　　　　　　　　　　　　　　　　　　　　　　　　　　　　　　小木一良　120

伊万里磁器

[I] 初期伊万里

挿図：小溝窯出土砂目積小皿陶片

　伊万里磁器は、李朝陶技と中国の影響を受けて、西有田、有田西部地方の唐津系陶器窯で創成され、誕生した。李朝陶技、陶工らにより誕生した伊万里やきの最初は、胎土目積の唐津陶器から始まり、次いで砂目積となり、この時期に陶器と共に磁器が作られ始め伊万里磁器誕生である。その時期は元和年間一六一〇年代とされている。挿図写真は小溝窯出土砂目積小皿陶片である。砂目積磁器に引き続き、伊万里やきは呉須を多量に用いた美しい作品へと進展する。その絵文様の多くは中国磁器に祖形が求められている。これらの作品類を一般に初期伊万里と称している。

　創成期の窯には、原明、小森谷、天神森、清六の辻、小溝、山辺田などの諸窯があるが、寛永十四年（一六三七）三月、鍋島藩による窯場の統廃合が行われ、西有田、有田西部地域の天神森窯、小溝窯などの名窯が多数閉鎖し、藩内窯場は大々的整理統合が行われた。これを機にして以降、伊万里やきは内山を中心に本格的な生産態勢に移行したとされている。

　初期伊万里は皿類が圧倒的に多いが、そのほか、鉢、徳利、水差し、小猪口、花生などがみられる。釉薬も白磁のほか、青磁、瑠璃、鉄、辰砂や、更にはこれらを組合わせたものなどがある。絵文様は中国古染付、祥瑞、その他を模倣したものが多い。古染付に多く見られる菊花文、牡丹花文、扇文、山水文、花鳥文、吹墨、丸文や、福、寿、倣筆意などの文字も多い。当時、伊万里が中国磁器に強い憧憬を持っていたことがわかる。

(1) 菊花文中皿

口縁に錆釉を施し、周辺部には、中国・明の染付に多用されている四方襷文を廻らせている。見込みには菊花を一輪中心に据え、周囲に半菊花を配置し、菊花重ね文様の初期伊万里中皿である。文様の空間を点で埋めた点錆地が施されている。裏側面は三方に小さな文様を配し、高台内には「製」の文字が記されている。全体的作ぶりと、類似した陶片が見られるので、本品は小溝窯か天神森窯の作ではないかとも考えられる。

興味あることに、最近本作品とほぼ類似文様作品で、しかも裏側面の三方の小さな文様が全く類似の、寛永十四年（一六三七）六月銘箱入り作品が、「最古箱書銘品発見」として報告されている。本作品もこれとほぼ同時代の作か、下がってもごく僅かな範囲内作と考えられる。

口径20.3㎝×高台径10.0㎝

(2) 桃文小皿（陶片）

桃の実二つに葉をつけて描いている。猿川窯でみられる。猿川窯は岩谷川内地区の名窯であり優品が多い。本品は陶片だが美しく魅力的である。
皿周辺部には鉄釉が施され、輪花となっている。入念な造形である。高台径は五・三糎。

（3）菊花に白ぬき立鷺文小皿（陶片）

　周辺部に菊花文を形どり、中心部に鷺を染付白ぬきで美しく描いている。高台径は五・七糎。窯の辻窯には、鷺を描いたものが多い。寛永十六年（一六三九）銘共箱に入って伝世した同類品の小皿がある。従って、本陶片は大体寛永十六年頃を含む時代の窯の辻窯作と考えられる。

（4）草花文小皿（陶片）

窯の辻窯の陶片である。周辺は文様を入れるための蓮弁形の区画文様の中に、草花文が描かれている。中心部には、葡萄の房らしき丸い点が描かれている。高台径は五・二糎。

本陶片の縁に近い部分に月のクレータのような穴があいている。これは初期伊万里が素焼きをしない、所謂生がけで焼成されていることを示す貴重な陶片である。窯詰め、火入れ直後に過飽和となった水蒸気が水滴となり器物の一ヶ所に落下したために生じたものである。

（5）梅樹鶯文中皿（陶片）

皿周縁部を少し折り、圏線の文様が描かれている。見込み周縁には、櫛歯を染付線で描き、その下に染付線が2本描かれている。中心部に梅の花枝に止まった鶯を一羽描いている。高台径七・二糎、裏面文様はない。梅に鶯の文様、外側圏線文、櫛歯文は中国・明末磁器に多く描かれており、その影響で肥前磁器にも初期から用いられている。これらの文様は窯の辻窯の作品に多くみられる。

口径8.0㎝×高台径3.0㎝

(6) 吹墨鳥文小皿

この小皿は伝世品ではなく、発掘された陶片を補修したものである。鳥の文様は、初期伊万里の動物文様の中ではもっとも多く用いられている。静止しているものと、飛んでいるものがある。本陶片は飛んでいる鳥である。窯の辻窯作品と考えられる。鳥の描法は活き活きとしており、魅力的な作品である。

10

（7）柳文小皿（陶片）

柳の文様は寛永十四年（一六三七）以前とみられる草創期の窯にはみられないようだが、一六四〇年代頃から急に目立つようになる。柳の葉の表現は弓なりの枝から同じ方向に葉を垂らす文様で描かれている。窯の辻窯で多くみられる。高台径は五・六糎。

口径14.3cm×高台径6.1cm

(8) 青磁かけ分け陽刻地文と植物文小皿

　初期伊万里作品には染付のほかに白磁のみのもの、青磁、瑠璃、その他の作品がある。本作品は、陽刻と陰刻で植物文と地文を描き、表面は青磁、裏面は白磁にかけ分けている。青白磁かけ分けの境界部分は美しく魅力的である。本品同類陶片は山小屋窯や楊藪窯から出土しているが、本作品と同類の伝世品と出土陶片が今右衛門古陶磁美術館に展示され、陶片は山小屋窯出土と解説されている。

（9）牡丹花蝶文中皿

牡丹花文二つと小さい蝶文を描き、周辺部には櫛目文を廻らせた初期伊万里中皿である。染付の色合い、釉調が美しく器形も整っている。この中皿は、寛永二十年（一六四三）銘のある箱に入り伝世している。本品発見当時は寛永銘箱入品としては四点目であった。現在では六点見出されている。

口径19.6㎝×高台径8.3㎝

小木氏による伊万里の年代別様式表(注)

西有田地方に誕生した砂目積作品から、初期伊万里、古九谷様式を経て柿右衛門様式に至る各様式の変遷の時代区分を判り易くするため、年代との関係を表にして示されている。各様式の始まりと終末期が一時点としせずに斜線として数年にわたっているのは、どの様式も一定の期間を要して次へ変化しており、その間は新旧様式が併存したと思われるからである。なお、加賀九谷窯の稼働推定期間が併記されているが、伊万里における古九谷製作年代と対比してみると、短期間重複する時期があるので記載されている。

(注) 新集成伊万里—伊万里やき創成から幕末まで—.
三三九頁、平成五年、小木一良、里文出版

14

[Ⅱ] 古九谷様式

正保、慶安時代（一六四四～五一）になると伊万里の造形はやや薄作り上手となり、絵文様も整った作風へと進展する。また、この時代から色絵作品類が作られ始める。

一般に染付け作品は藍九谷様式、色絵は古九谷様式と呼ばれている。

過去には、古九谷は加賀（石川県）九谷窯作と考えられ、伊万里磁器の分野から除外されていた。しかし、発掘調査の進展と、陶磁器胎土の科学分析による産地判定により、古九谷が伊万里作品であることが確実となった。胎土分析資料の一例は(3)に記している。

一般に古九谷様式作品の製作年代について、前期は寛永後期からとし、上限を寛永十七年（一六四〇）頃としている。中期は慶安元年～明暦時代（一六四八～五八）頃とし、慶安、承応時代を中心と考えている。後期は初期輸出色絵期・藍九谷後期作品類と考え、万治元年～寛文末、一部延宝時代（一六五八～八〇）頃までと設定している。万治年間から多数の色絵輸出品が知られている。後期の終焉は藍九谷様式の衰退、柿右衛門様式誕生の時期、すなわち、寛文末期から延宝時代を含む時期と考えられる。

ともあれ、古九谷様式作品類は万治年間に始まる東インド会社の輸出作品類になると大きく様式の変化を示し始め、更に次代の柿右衛門様式と交替の形で終焉している。

口径14.0㎝×高台径6.5㎝

(1) 色絵八角形小皿

八角形の折縁で縁部に白抜きの唐花文を繋ぎ廻らせ、折縁部から見込間の八割部分は白地と四方襷文を交互に配し、見込みに雲と樹花文を色絵で描いている。出土陶片裏面は白地のものが多いが、本品は簡単な文様が三方に配されている。

本作品は、窯の辻窯物原下層部にみられる八角形小皿陶片類と、器形、釉調共に酷似し、また、この層には伝製品で寛永十六年、十九年銘箱入り「初期伊万里鷺文小皿」「唐花文小皿」と同一陶片が共伴出土している。従ってこの層作品は寛永十五～二十年(一六三八～四三)頃の作と考えられる。諸点から対比して、本作品は、寛永十年代後半期の窯の辻窯の作品と考えられる。色絵古九谷様式誕生期頃の作品の一つで、最も古作のものであり、しかも製作年代、製作窯が考察できる点で貴重作品と云えよう。器形は初期伊万里タイプをそのまま残している。なお、本作品と同形色絵小皿が他に一点ありすでに報告されている。

（2）花文折縁小皿

折縁で蛇の目高台小皿である。縁部に唐草文を繋ぎ廻らせ、見込みに樹花文を描いている。窯の辻窯の物原上層部、正保時代頃の作と思われる部分の物原層から蛇の目高台小皿が出土している。本作品は、それと器形が一致する色絵小皿で、窯の辻窯作である可能性が高く、その製作年代は寛永末～正保時代（一六四四～四八）と考えられ、この時代には伊万里で色絵が製作されていることがわかる。また、この小皿の色絵手法は明らかに古九谷様式を示しており、伊万里の色絵が古九谷様式であったことが示唆される。ともあれ、本伝世品は伊万里色絵誕生期の作ぶりを知ることが出来る貴重な作品である。

口径8.3㎝×高台径3.4㎝

（3）色絵花鳥文八角形小皿（放射化分析資料）

伝世品古九谷の産地問題については、伝世品と一致、又は類似、共通する陶片類が伊万里山辺田窯その他より多数出土しているので、常識的には伊万里とみられることである。しかし、これを完璧に立証する方法として胎土の科学分析による方法が確立している。

もっとも正確度の高い科学分析として放射化分析がある。それは、原子炉中に試料陶片をごく少量入れ、熱中性子を照射、核反応により生成した放射能を測定し、試料中に存在する多くの元素を定量する方法である。伊万里と九谷陶石の含量に特異的に差違のある元素類の数値により、その産地を確定する方法である。もっとも大きい特徴として、伊万里陶石はタンタル（Ta）の含量が高く、スカンジウム（Sc）、バリウム（Ba）、ハフニウム（Hf）などは九谷陶石の含有量が高い。この実験は元名古屋工業技術試験所、主任研究官、河島達郎氏が実施し、その資料類は小木氏提供によるものであった。その結果、従来古九谷色絵と称されてきた器物類は伊万里陶石であることが確定した。本項掲載の小皿はその中の一つの作品である。高台底部が資料として僅かに削られている。

口径13.3cm×高台径8.3cm

（4）藍九谷捻縁縁紅草花文中皿

藍九谷、五彩手色絵古九谷の最盛期作品類は、多くが楠木谷窯で制作されており、染付及び色絵素地で薄作り、高台径が大きい捻縁縁紅の上手皿類がみられる。楠木谷窯には「承応貮歳」（一六五三）の銘を持つ貴重な古九谷陶片がいくつかみられる。

本作品は、楠木谷窯出土陶片とよく類似している伝世品である。表は捻縁の縁に鉄釉が施され、紫陽花文が美しく描かれ、裏面は繋ぎ唐草文を廻らさ、中央部に独特の銘がある。この銘は藍九谷、色絵古九谷の最上手と言える中皿類に幾つか知られている。承応時代頃の楠木谷窯の作品とほぼ確定的に考えられる。

口径19.7㎝×高台径14.1㎝

口径18.5㎝×高台径10.5㎝

(5) 白富士山文皿

折縁部分を呉須で帯状に染め、見込みは染付の中に白抜きで富士山文を描いている。裏面は高台内外に圏線と、中央部に一般に「誉」と称される銘が丸く印されている。

この中皿は「寛文元年辛丑十二月、大皿二十入」（一六六一）と書かれた箱に入りで伝世している。万治、寛文初頭の作ぶりを知ることの出来る貴重資料である。

（6）網平波千鳥文小皿

表の周辺は染付で平波が、その三方に網が描かれ、見込み部分に三羽の千鳥が描かれている。裏面は周辺部につなぎ唐草文が廻らされている。中央部に独特の銘がある。本作品は、「寛文元捻内山徳蔵院重政十月吉日」（一六六一）と書かれた箱に入り伝世している。
（5）、（6）及び次の（7）は箱書紀年銘によりおおよそその製作年代判断ができる貴重例である。また、（6）により寺院には箱書の習慣があったことが判る。

口径14.4㎝×高台径9.4㎝

（7）菊花白ぬき波文楕円形小皿

十二輪花楕円形小皿で、周辺部は染付の中に波のような文様を白ぬきとし、中央部は白地としている。裏側面は繋ぎ唐草文、高台には雷文を廻らしている。この小皿の共箱には「菊之絵皿、廿枚入、寛文拾貮年五月吉日」（一六七二）と書かれ伝世している。
様式的には柿右衛門に分類する人が多いかもしれないが、その製作年代は寛文十二年五月以前となる。藍九谷と柿右衛門の新旧様式交替期に当たる寛文末頃の作ぶりを知ることの出来る作品の一つである。

長径12.5cm×短径9.9cm

＊金銀彩作品

　染付や色絵に金銀を加彩した作品が作られ始める。初代柿右衛門と云われる喜三右衛門文書「覚」に基づき、従来明暦末頃から始まったと考えられていたが、近年いろいろな資料が判明し、その創始は少し早く承応時代（一六五二〜五五）と考察されている。

(8) 古九谷色絵金彩孔雀文捻縁縁紅小皿

捻縁の縁に鉄釉が施され端正な薄作り造形の小皿である。絵文様は染付と僅かな色絵に金彩が施されている。美しく雅味豊かな佳品である。金彩は承応時代(一六五二〜)から始まっていると考えられているが、作量的に多いのは明暦時代からである。この小皿は、作ぶりからみて、(4)藍九谷捻縁縁紅草花文中皿の項で述べた「承応貳歳」(一六五三)銘作品より僅かに後年の作と思われる。

口径13.6㎝ × 高台径8.8㎝

(9) 古九谷草花鮎文菱形小皿

見込に草花鮎文を描き、周辺部は外側器縁と対称的な形で内側に形どり、相対する面に同文の草花文を施している。古九谷金銀彩の作品である。明暦〜寛文時代（一六五五〜七三）に繁用された手法の作品である。

長径15.8㎝×短径11.5㎝

* 初期輸出期作品

万治年間（一六五八〜六〇）に至ると、伊万里やきはオランダ東インド会社により大量に輸出され始める。輸出初期の作品類には一つの特徴がみられる。基本的には古九谷様式を踏襲しながらも、全般に赤の彩色が増え、磁肌は白味を増やし、将来の柿右衛門様式の方向を示し始めている。盛期古九谷様式と次代の柿右衛門様式の間に位置する一群として考えることができる。

なお、小木氏は万治時代から始まる初期の輸出色絵類は盛期古九谷様式作品類に次ぐ年代の作品であり、いわば伊万里第二期色絵とでも称すべきもの、或いは古九谷様式後〜末期作品とでも言うべきで、少なくとも初期色絵と言う呼称で表現される作品類ではない、と述べている。以前は古九谷色絵を肥前磁器とはみなかったので、このグループ作品類が伊万里最初期色絵作品と考えられたのであった。

(10) 色絵草花文皿

万治〜寛文頃（一六五八〜七三）の作と考えられる輸出用色絵小皿である。皿見込の中間部に円形、蛇の目状に釉剥ぎをして、そこに色絵が施されている。色絵の下を釉剥ぎしている目的について、小木氏は、器物が重ね焼き出来るための生産効率と共に、釉薬を付けず焼きしめた素地部分は接着面に凹凸が多く色絵の密着度が強化されるため、こうした手法が用いられたのではなかろうかと推測している。興味深い見方である。

(注) 青手古九谷の粗い素地私考．平成十九年六月、小木一良、陶説

口径14.0㎝×高台径8.4㎝

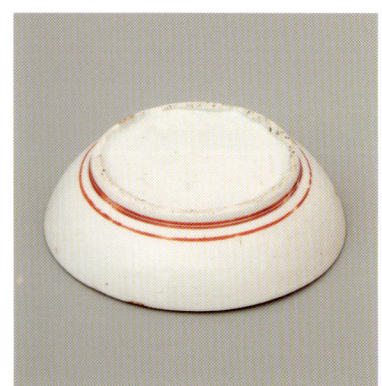

口径11.5㎝×高台径7.5㎝

(11) 色絵草花文皿

初期輸出期色絵小皿である。(10)と同年代、同類作品の一つである。この種の作品は大量に作られており、当時非常に人気の高かった様式作品であったことが判る。

[Ⅲ] 柿右衛門様式

古九谷様式と交替の形で柿右衛門様式が出現してくる。柿右衛門様式は伊万里の歴史を通観し造形、絵文様、釉調などいずれの面からみても最も繊細で美麗な作風を示し、一般的にはニゴシ手と言われる乳白手色絵、色絵染付すなわち染錦、染付作品に大別される。これらは南川原を主体に生産されたと考えられている。

盛期は延宝時代（一六七三〜八一）からと考えられるが、寛文時代にはその萌芽がみられる。

なお、柿右衛門様式と言う呼称は個人作を示す意味ではなく、当時の伊万里の一様式を示す名称として今日では用いられている。

口径13.8㎝×高台径8.3㎝

(1) 色絵葡萄文輪花小皿

乳白手素地の美しい色絵皿である。器形・釉調が酷似している貞享四年（一六八七）銘共箱入小皿がある。本作品も同時期の作と思われる。小皿ではあるが色絵柿右衛門の代表的作ぶり品の一つである。

30

(2) 色絵芥子文輪花小皿

芥子の花の色の鮮明さに驚く。元禄か、その近くの作と思われる。同類品が根津美術館の特別展に展示された。

口径12.2㎝×高台径7.0㎝×高さ3.8㎝

(3) 桜流水文皿

染付のみの藍柿右衛門作品である。造形、絵文様とともに完成された形を示している。

口径15.5㎝×高台径9.8㎝

32

（4）色絵染付唐花文長皿

本品の長皿は見込みを白地で残し、皿周辺部に少し色絵を含めた染付で花唐草文様を美しく描いている。裏側面文様は巻き物と小槌を描き入れている。一見鍋島を思わせる作風の品だが、両端の小さな色絵花唐草文や、全体的作ぶりを見ると鍋島とは考えにくく、いわゆる柿右衛門様式に鍋島の作風を加味した「柿鍋」、または略して「柿鍋」と俗称されるグループに入る作品である。延宝時代から元禄時代の間に作られたものと考えられているものが多い。その製作窯については詳細には判りにくい。

この長皿は二十枚が二つの箱に入り伝世したもののようであるが、その箱の一つに「宝永八年辛卯」（一七一一）の紀年銘が記されている。この美しい鍋島を思わせるような長皿が宝永八年頃の作であることが共箱紀年銘により判る。

長径20.4㎝×短径11.6㎝

口径21.2㎝×高台径13.7㎝

(5) 花唐草五弁花文中皿

見込中央に染付で五弁花が描かれ、辺縁に端正な花唐草文が描き廻らされた藍柿右衛門作品である。五弁花文は東京大学本郷構内遺跡、旧加賀前田藩江戸邸跡の天和二年被災廃棄物層に陶片が見られており、恐らく二年弱前の延宝時代には作られ始めたと考えられ、一般に古作品は文様が端正に描かれ、時代とともに粗雑化傾向が見られる。本作品は宝永時代(一七〇四〜一〇)頃の作と考えられる。

本作品の高台内に二重圏線が廻らされているが、この様式は、第一期は古九谷様式時代にみられ、次いで第二期は元禄後年から宝永時代頃に多数見られる。本作品が宝永時代頃作と考えられる理由の一つである。

(6) 花唐草松竹梅文小皿

見込中央に染付で松竹梅が描かれ、辺縁に端正な花唐草が描き廻らされた作品である。裏面の高台内中央に、「渦副」と呼ばれている銘が書かれている。この銘は十七世紀末〜十八世紀初の柿右衛門窯等で用いられている。見込の松竹梅文は大きく、力強く描かれている。時代が下がるにつれ、細描きで弱い描法に変化している。

口径14.0㎝×高台径8.5㎝×高さ3.6㎝

[Ⅳ] 古伊万里様式

伊万里やきが工芸的にみて最高の域に至るのは延宝から元禄にかけてとされている。元禄時代には藩窯の鍋島、清楚な柿右衛門様式と並び、染付、色絵、金彩を多用した華やかな色絵古伊万里が開花する。一般に金襴手古伊万里様式と称される作品類が出現してくる。この染錦金襴手古伊万里様式が出現すると共に、清楚な柿右衛門様式は衰退化し、古伊万里様式が繁用されるようになる。その後、漸次作風の低落化はあるものの、その基本形は幕末に至るまで継続し、定着している。
なお、伊万里やきは十八世紀半ば、宝暦時代に至り東インド会社による公式輸出は跡絶えるが、反面国内各地への販売は著しく増大し、浸透し始める。

(1) 色絵丸文蓋付碗

　元禄時代に入り、中国嘉靖、万暦作品を模した金襴手作品が盛行する。本品は、蓋及び体部外側は八割にして、それぞれに瑠璃地に金彩を施し、染付色絵で丸文を描き入れている。蓋の内側と見込に染付唐花文が描かれている。高台内には染付二重圏線が施され、その中に文字が書かれている。染付、色絵、金彩共に美しく、造形も見事な作ぶりである。金襴手古伊万里の代表作の一つと言えるものである。古伊万里色絵、元禄期を代表する作品の一つと考えられる。

口径12.5cm×高さ9.0cm

(2) 色絵唐花地文猪口

青の地文に染付と赤色を用いて唐花文を二方に描いている。見込みには染付二重圏線内に色絵唐花文が描かれている。裏面高台内に染付で「萬暦年製」銘が書かれている。小品だが古伊万里色絵の感覚と、元禄期らしい作ぶりを呈している。

口径7.1㎝×高さ4.6㎝

（3）色絵周辺花唐草山水文長方形皿

周辺部に色絵で花唐草文、見込みは長方形の中に染付で山水文を美しく描いている。この中皿は、「寛保元辛酉年五月十五日求之」(一七四一)「南京上手 錦手長皿」の銘のある共箱に入り伝世している。当時、伊万里磁器が南京焼と呼ばれていたこと、色絵が錦手と称されていたことを知ることの出来る貴重な資料である。美しく端正な長皿の佳品である。

長径20.0cm×短径11.1cm

（4）染付牡丹葉唐草文蓋付碗

「宝暦十年」（一七六〇）銘箱入作品である。蓋、体部共、内外面に染付牡丹花文を大胆に描きうめ、殆ど白磁部分が残っていないほどである。興味深い絵文様描法である。
器形は蓋が体部に入り込み、体部は下部がふくよかな落着いた器形である。宝暦時代頃に繁用されている器形である。

口径12.2cm×高さ7.0cm

（5）色絵周辺十割環状松竹梅文中皿

「明和五年」(一七六八)銘箱入作品である。皿周辺部を十割とし、二種の文様を交互に描き入れている。中心部には松竹梅三つの文様を組合せて図案化し丸形としている。中心部文様は三つを組合せて丸形、皿周辺部は描き割りとして廻らせた絵文様作品は明和〜寛政時代頃、十八世紀後半期に多用されているパターンである。本品はその典型例と云えるものである。

口径22.3㎝×高台径15.1㎝

口径16.5cm×高台径7.7cm

（6）釣人物文小皿

古染付、初期伊万里にみられる絵柄を写している。天明時代（一七八一～八八）頃は、古作の優品、古染付、祥瑞や伊万里初期、前期の佳品を模したものがいろいろ作られているがこの小皿もその例と言える。過去に山下朔郎氏がこの時代を「陶芸復興時代」と評されたのもうなずける。裏面は無地で、高台内中心部に「天明年製」と染付で書かれている。

42

（7）大山蛸唐草文なます皿

寛政頃から、よく見られる絵文様であるが、見込み中央部に大山と文字が書かれている。姓か、その地の名称なのか興味がある。裏面の高台内に「天保三辰冬」（一八三二）と書かれている。蛸唐草文は早くから用いられているが、この年代になるとかなりラフな描法になっていることが判る。

口径13.3㎝×高台径8.0㎝×高さ3.4㎝

(8) 菊文猪口

菊花文を描いた輪花形猪口。高台内に「嘉永五壬子秋」(一八五二) と書かれている。
江戸後期作品は、なかなか製作年代の判断が難しいものが多いが、本品のように明確な紀年銘のある作品は有難い。貴重資料となるものである。

口径8.8㎝×高さ6.4㎝

(9) ミジン唐草松竹梅文中皿

周辺部のミジン唐草文は端正で美しい。見込の環状松竹梅文も明確に描かれている。裏文様もていねいである。後期作品ではあるが佳品の一つである。

口径21.3㎝×高台径11.8㎝

〈付〉新津家伝来、古伊万里作品類

　本項掲載作品類は我が家、新津家に伝来してきたものである。江戸後・末期、一部明治を含む作品類である。本書掲載にはいささかの躊躇感もあったが、私としては心情面が大きく、また器物共箱に紀年在銘品も数点はあるので、この面では多少とも役立つこともあろうかと思い本項に挙げてみた。お目通しをお願いしたい。

　なお、我が家は、江戸時代中期の寛延三年（一七五〇）頃に初代玄黄が医業を開き、代々医業を継承し現在に至っている。三代目の時に「餮霞堂」、五代目の時から「回春堂」と命名されているが、当時は医、薬は一体として考えられていたためと思われる。

胴径7.8㎝×高18.0㎝

（1）蛸唐草文鶴首小瓶

新年を迎え、冬至の日に医薬の祖として神農を祀り祝うときに使われていた一対の伝世品である。同類品が戸栗美術館に蔵されている。江戸後期〜末期に全国的に人気の高かった文様、器形であったと思われる。伝世品は多い。

口径30.0㎝×30.5㎝

(2) 蛸唐草見込松竹梅文大角皿

辺経三十糎に及ぶ大形角皿である。見込に描かれた環状松竹梅も方形に描かれている。同種皿で円形品は多いが角皿は少ないようである。同類品が戸栗美術館に蔵されている。

（3）ミジン唐草松竹梅文大皿

見込に松竹梅文、周囲にミジン唐草が配されている。絵文様としては、ごく通例のものだが、これ程器形の大きいものは数少ないだろう。周辺部のミジン唐草文、見込中央部の環状松竹梅文共に端正で力強い。裏面には蛸唐草文が美しく描かれており、全体によく整った大皿である。文化時代頃の作品である。

口径46.5㎝×高台径27.0㎝

(4) 染付中鉢

口縁は鋸歯状で折縁部に鳥文と松文が二カ所に配されている。見込みにやや抽象化した松文が描かれている。側面には雲を図案化した文様が描かれている。高台内には、中国・清の年号「乾隆」の「乾」字が篆書体で書かれている。当時も清朝磁器への憧憬が強かったと思われる。文化頃の作品と考えられる。

口径17.4㎝×高さ8.2㎝

(5) 染付草花蟹文小鉢

見込みに鉄釉の蟹文が描かれている。側面には草花文、高台側面には渦巻状の雷文が廻らされている。幕末期作ではあるが、いろいろの趣向が用いられている小鉢である。器形、大きさからみて、本品は盃洗であった可能性も考えられよう。

口径15.5㎝×高さ10.1㎝

(6) 染付山水文小鉢

見込の右下に楼閣と樹木、左上部に水面に浮かぶ遠山と、月が描かれている。側面には家屋と樹木、遠山が描かれている。側面上部口縁近くに鋸歯状の図案文様が廻らされている。

口径14.3㎝×高さ4.7㎝

(7) 山水文香炉

本品は、「萬延二歳在辛酉春正月造之　回春堂蔵」（一八六一）と墨書きされている仏壇の木製の箱型線香立と一緒に置かれ伝世している。

表文様は岩に樹木、家屋、遠山を描き、裏面は水面に浮かぶ数艘の帆船と遠山である。

共存の木箱線香立の紀年銘により、本品の制作年代もほぼ考察できる。

口径10.0cm×高さ6.9cm

口径12.8cm×高さ3.8cm

(8) 染付草花文小皿

見込に水仙と思われる草花文、口縁部に雷文繋ぎが廻らされている。見込の一角に赤で「乾」の方形篆刻印があるのは興味深い。裏側面三方には簡単な草花文を配している。

54

（9）色絵茶碗

本品は、「元治二乙丑歳夏四月造之 回春堂」「奈良茶碗拾人前」（一八六五）の墨書の箱に入り伝世している。見込に染付で鳳凰文の羽を円形に描き、その中に色絵で草花を施している。周辺には太湖石二つを配し、色絵で草花文が配されている。裏側面には三方に色絵で蝶と草花文が配されている。高台内には染付で文字様方形銘が書かれている。紀年在銘共箱があり貴重資料となっている。

口径11.3cm×高さ4.3cm

(10) ミジン唐草文小猪口

本品は「元治二年乙丑四月、猪口拾人前、回春堂」(一八六五)の墨書の箱に入り伝世している。なお、高台内に「安政五年」(一八五八)と書かれている同文様品がある。同類作品は後期から幕末にかけいろいろみられる。

径7.5cm×高さ5.5cm

(11) ミジン唐草松竹梅文小皿

「皿拾人前 回春堂」の墨書された箱に入り伝世している。

一般に膾（ナマス）皿などと称されている。幕末期には全国的に人気が高かった器形と思われ伝世品数も少なくない。

口径13.2㎝×高台径8.0㎝

口径10.4cm×高さ7.0cm

(12) ミジン唐草文蓋付碗

単調とは云え、これ程細い文様を全面に描きうめる技術と労力は大変なことであったろう。現代では手描きではとても考えられない作品であろう。

58

(13) 四つ割花流水文輪花中鉢

見込は四分割され中心部に流水文が描かれ、その上に草花文とミジン唐草文とが配置されている。裏面周辺には、祥瑞に多用されている丸文を配し、その中に草花文と幾何学文を描き入れている。絵文様も整った中鉢であり、当時はいろいろの用途で使用され調法された器物であろうと思われる。凹形蛇の目高台に作られている。

口径24.8㎝×高さ8.3㎝

口径24.2cm×高さ8.4cm

(14) 牡丹文中鉢

見込中心部とその周辺四方に牡丹文が白抜き線描きで描かれている。比較的大形であり、諸種料理に調法された鉢と思われる。凹形蛇の目高台に作られている。当時の一般的な製法の中鉢であったと云えよう。

60

(15) ミジン唐草松竹梅文小皿

「明治十八年乙酉四月 焼物皿 拾人前」(一八八五)の墨書された箱に入り伝世している。一般に明治印判手と称される作品である。明るい呉須顔料を用いた作ぶりは、当時、文明開化の一端を示す作の一つであったものだろう。

口径15.2㎝×高さ4.2㎝×高台径9.2㎝

高さ27.2㎝×胴径16.8㎝

(16) ミジン唐草文大徳利

下部の一部を除き、全面ミジン唐草で描きうめた大徳利である。今日では一つの時代を示す作品として評価されている。

62

(17) 牡丹花蝶文大徳利

体部側面に牡丹花文を大きく描き、裏面に数匹の蝶を配している。表の主文様に対し、裏面に数匹の蝶文を散らす描法は十九世紀の立体的作品類に繁用されているようである。本作品は鍋島同類品とよく似ているが有田地方ではなく、伊万里地域窯の作と思われる。伊万里作品は民窯作品でも鍋島風を模した描法品がいろいろ見られる。

高さ25.0cm×胴径15.4cm

(18) 窓絵草花文方形蓋付三段重

食器を盛る箱形の容器で、二重、三重、五重に積み重ねられる器形作品を一般に重箱と称している。木製品が多いが、本品は三段重で美しい伊万里磁器作品である。

三段の各面には縦に通観した窓をとり、中に美しい草花文を描き入れている。蓋部もほぼ同様である。その間々は染付に唐花草文が白抜きで描きうめられている。

時代的には恐らく明治期作と思われるが、清楚で端正な作ぶり品である。

私には幼少時代からの思い出深い作品であり、本書の末に掲げさせていただいた。

方形幅10.6㎝×高さ15.5㎝

* 伊万里志田窯作品

従来、広島の江波焼と言われてきたが、江波窯には製作を裏付ける資料は全く見出されない。一方、有田の志田窯からは製作を一致する陶片類が出土している。志田焼、又は伊万里焼の一つとして分類すべき一群である。志田の磁器は十八世紀中葉から作られていると考えられているが、紀年在銘品として、文化、文政、天保、弘化、文久の5点を私は知っているが、近年は他に増加しているものがあるかもしれない。一定パターンで量産された一群作品であるが、当時広く使用された器物であった。一部は輸出されケープタウン伝世品も知られている。

(注) 伊万里 志田窯の染付皿 ―江戸後・末期の作風をみる― ・平成六年十月、小木一良・横粂 均・青木克己、里文出版

(19) 果樹尾長鳥文皿

箱表に「皺身皿 回春堂」、箱裏に「元治二乙丑歳夏四月造之 新津敬斉」(一八六五)の墨書きされた箱に入り伝世している。果樹の枝に止まった一羽の尾長鳥をのどかに描いている。裏側面三方に笹文を配している。中国清朝の民窯染付皿にも見られる裏模様だが、この影響があるかもしれない。比較的上手に属すると思われるものに描かれたようである。

口径34.3㎝×19.2㎝

鍋島作品

［Ⅰ］鍋島作品の誕生

鍋島誕生期作品については従来、出土陶片の立証がないままに有田岩谷川内の猿川窯を主体に製作されたと推考され、その後大川内山の日峰社下窯へ続くとされてきた。ところが、最近、色絵松ケ谷の典型的作ぶり品の一つとされてきた「色絵竜胆文変形小皿」と一致する色絵素地陶片が大川内山の日峰社下窯から出土し、これにより誕生期色絵鍋島作品「松ケ谷」は日峰社下窯作と考えられるようになった。

次に、明暦三年一月十八日（一六五七）被災の江戸城跡からいろいろの陶片が出土しているが、その中に「松ケ谷」と考え得るものが存在している。また、この出土陶片で日峰社下窯作品と考え得るものが含まれていた。すなわち、明らかに松ケ谷作品で日峰社下窯作と特定的に考えられる陶片である。参考として(1)に示す陶片である。そこで、この出土陶片類の制作年代の理論的下限値は、被災日の明暦三年一月十八日となるが、常識的にはそれよりも少し以前、承応時代（一六五二〜五）を中心に製作されていたことが特定して考え得ることとなった。

これらにより、鍋島誕生期の製作窯と製作年代について、物証により証明できる資料類が僅かではあるが明確になったのである。（注1・2）

（注1）大川内山所在の窯跡発掘調査報告―日峰社下窯跡・御経石窯跡・清源下窯跡出土の初期鍋島について―改訂版「初期鍋島」、三七九頁、二〇一〇年、船井向洋、創樹社美術出版

（注2）鍋島誕生　物証でみる製作窯と年代、平成二十五年、小木一良、創樹社美術出版

推定口径約17.0㎝

(1) 瑠璃縄陽刻竹葉形文尖輪花小皿陶片
（注2より転載）

　明暦三年（一六五七）一月被災、江戸城跡出土陶片である。縁部に接して陽刻縄文を廻らせ、見込みには竹葉形文が描かれている。この出土陶片と殆ど同一と言える器形の日峰社下窯作と考えられる青磁の伝世品がある。これらは鍋島誕生期作品を考察する上で不可欠の資料である。

[Ⅱ] 古鍋島〜盛期作品

古鍋島から盛期への転換期作品については、その製作年代はなかなか判り難いものが多いが、器物が火災などにより廃棄された日時が明らかなものについては、製作時は廃棄日が理論的に下限値となる。

廃棄日時の明らかなもので、その製作時との開きが小さいと思われる作品については、その製作年時をほぼ考察できるものがある。次の(2)と(3)に示す貴重な二例が知られている。

挿図① 「結び目の無い七宝紐つなぎ文」

挿図② 「七宝紐つなぎ文」（通例品）

(2) 裏側面「結び目の無い七宝紐つなぎ文」皿類

平戸藩松浦氏江戸屋敷「台東区向柳町遺跡」出土品中にみられる皿裏側面文様は七宝に紐がつながれており、一見通例の七宝紐つなぎ文様品のように見えるが、よく見ると七宝に結ばれている紐に結び目が無い。また、この作品類は松浦家資料により廃棄年代は延宝三年から元禄二年（一六七五〜八九）の間とされている。

これを基準に製作年代を検討すると、大体寛文後半年から延宝前半期の間と特定的に考察ができることが報告されている（注3）。この裏側面文様をもつ皿類の製作年代は古鍋島から盛期作品への移行期作品として認識することができる。この文様をもつ出土陶片は(4)に掲載している。

通例の「七宝紐つなぎ文」とは紐の状態が異なり結び目が無いので、理解していただくために挿図①②に両者を挙げる。（注3より転載）

（注3）製作年代を考察出来る鍋島—盛期から終焉まで—.
平成十八年、小木一良、創樹社美術出版

ミトン形側葉唐花文

ミトン形側葉を添えた葉文

(3) ミトン形側葉をもつ三葉文作品

天和二年（一六八二）被災の加賀前田藩江戸屋敷跡（現東京大学本郷校）より出土している染付猪口陶片、及びこれと共通する伝世品猪口をみると、中央部横線文の上に花と三葉が描かれている。この三葉の描き方には大きな特徴がある。両側の二葉はミトン形手袋とほぼ同形を示している。小木氏はこの文様を「ミトン形側葉」と記している（注3）。この文様をもつ猪口は天和二年被災陶片中にみられるので、同類作品の製作年代は同年を含むほぼ同年代となる。

このミトン形側葉文様は諸種資料類との対比からみて、延宝時代後半期から天和時代を含み、その後暫くの間、即ち鍋島最盛期から、下限詳細は判り難いが鍋島盛期作品に多用されている。盛期優品の文様となる貴重文様の一つである。この文様をもつ出土陶片は（5）に掲載している。

(4) 裏側面「七宝結び目の無い紐文」草花文陶片　（注3より転載）

薄瑠璃の中に草花葉文を描いている雅味に富む陶片である。全体に美しく陽刻を施し、白磁部分は細密である。薄瑠璃部分は葉文様のようである。美しく魅力的で、一見「松ヶ谷」を思わせるような作である。裏面の高台櫛目文、側面の結び目の無い七宝紐つなぎ文共に美しく雅味に富む描法である。古鍋島から盛期に入る時期の優作の一つと考えられる。

(5)「ミトン形側葉唐花文」(表)と「七宝紐つなぎ文」(裏)の色絵素地陶片

本陶片の表構図は、中央部に花心をとり、小さな丸珠を半円形に並べ、周りに花びら、その上部に三葉を配している。真上の一葉は左右対称の葉形だが、左右斜め上の二葉には特徴がある、葉形がミトン形である。色絵付け前の色絵素地作品である。この「ミトン形側葉唐花文」を絵文様の一部として描き入れている伝世品に色絵鍋島の代表作の一つとして評価されている「色絵五方唐花文中皿」がある。

本陶片の裏面は六個の七宝紐つなぎ文である。紐の外側を線描きし、その中を染付で充たす手法で描かれている。盛期作品と断定できる手法である。

(6) 青磁色絵紅葉文小皿

美しい青磁釉に赤、緑で紅葉文を散らし描いている。青磁に色絵を付けた作品は比較的少ないようであるが、釉調、造形はよく美しい作ぶりを示している。盛期鍋島の作品と考えられる。

口径11.5㎝×高台径6.0㎝×高さ3.3㎝

[Ⅲ] 盛期作品から後期作品への変遷

盛期の下限に近いものとして、享保銘箱入伝世品がある。後期作品は作風が盛期に比べ著しく変化し始めた以降の作品とされ、その期間は享保時代（一七一六～三六）乃至、これに次ぐ元文時代（一七三六～四一）以降と考えられている。以下に作品類を挙げよう。

（7）縁巻雲陽刻青磁小皿

青磁でこの器形作品は中皿、小皿にいろいろ見られる。製作年代については同形染付作品と併せ、本作品は享保時代頃から始まり、宝暦時代前後の頃までの間に入る作と考えられる。因みに、鍋島藩窯研究会の「出土遺物編年試案一覧」によると、同類品の陶磁の編年試案では本作品は盛期に分類されている。

口径14.9㎝×高台径7.9㎝×高さ4.5㎝

口径19.8㎝×高台径11.0㎝×高さ5.3㎝

(8) 花筏文中皿

盛期作品の構図がほぼ引きつがれた作品である。特徴的と思われるのは水面を表す横線文様の描法である。この手法は、宝暦銘の共箱に入り伝世した作品に類似しており、宝暦時代（一七五一～六四）頃の作と思われる。また、裏側面の七宝紐つなぎ文は正確に描かれており、紐は一本線描きであるが端正である。高台櫛目文も宝暦時代か、その少し後と考察できる作品類と共通している。

78

(9) 縁巻雲陽刻草花文小皿

器縁部分を僅かに捻り、雲様の陽刻文を施し装飾性を付している。皿中央部には丸くまるめた草花文を描いている。裏側面には一個の七宝文と紐を結んだ文様が三方に配されている。高台櫛目の描き方は、宝暦時代に近いものと思われる。

小木氏は、個々の各器物の製作年代判断に、表文様にはそれほどの違いは見られないが、裏側面と高台文様の描き方と、造形に着目し、それがほぼ製作年代と平行していると判断している。本作品と盛期作品との大きな違いは七宝に結ばれている紐の描き方である。盛期作品は紐を細い線描きで縁取りし、その中を染付で埋める手法だが、後期作品の大部分は紐を一本線で描いている。

なお、鍋島藩窯研究会の「出土遺物編年試案一覧」によると、同類品の陶磁の編年試案でも後期に分類されている。

口径15.5㎝×高台径8.5㎝×高さ4.3㎝

口径11.6㎝×高台径6.3㎝×高さ3.5㎝

(10) 垣根朝顔文小皿

垣根に朝顔を描いているが、朝顔の描き方は端正である。裏側面には文様がないが、高台側面には櫛目文が廻らされている。櫛目の描き方は美しく整っている。皿の大小の違いはあるが、本品は宝暦銘箱入大皿の櫛目の描き方と共通する感覚を示している。十八世紀後半期内の比較的早い時代の作品と考えられる。なお、三寸皿には裏全面、又は側面のみが白地のものが見られ、作ぶりの優れたものが多いようである。

(11) 垣根朝顔文手塩皿

朝顔と一本の垣根に朝顔の蔓が巻きついている。裏側面に葉と蔓が描かれている。高台側面には櫛目文が廻らされている。表文様に着目すると、葉を縦に中心部から二分し、それぞれの面を濃淡に染め分け描かれている。この描法は、鍋島盛期作品には見られないが、後期に至り初めて出現してくる文様で、幕末期に至るほど多用されている。
文様の描き方から見て本作品は十八世紀後半期内の作品と考えられる。
なお、この絵文様、器形とほぼ一致する下絵図がある。

口径7.5㎝×高台径3.3㎝×高さ2.4㎝

＊安永三年（一七七四）献上品とその展開

 平成四年（一九九二）、前山博氏は鍋島に関する資料調査から、安永三年（一七七四）に七種十二形の作品類が幕府に献上されたことを報告している（注4、注5）。

 安永三年、鍋島藩による将軍家への献上品目の器形・絵模様は、①梅絵大肴鉢、②牡丹絵中肴鉢、③萩絵丸中皿、④葡萄絵菊皿、⑤菊絵大角皿、⑥山水絵中角皿、⑦山水絵長皿、⑧遠山霞絵長皿、⑨折桜絵長皿、⑩蔦絵木瓜形皿、⑪金魚絵船形皿、⑫松千鳥絵猪口、の十二種器物である。

 なお、器形、文様の両面から伝世品の検索では、⑫松千鳥絵猪口についてのみは一致する作品を未だに発見することが出来ていないが、他の十一種については明らかにされている（注6）。また、これらの文様は、安永時代頃のみに使用されているのではなく、その後、相当期間に亘り繰り返し用いられている。

 本項ではこのうちの十一種作品を以下に挙げる。これで安永三年の献上品の一点を除くすべてを掲載することが出来た。ご参考になれば幸いです。

（注4）鍋島藩御用陶器の献上・贈与について．一九九二年、前山 博
（注5）「鍋島」の献上と贈進について．鍋島展─我が国唯一の官窯鍋島─その出現から終焉まで、九十八頁、一九九六年、前山 博、鍋島展実行委員会
（注6）鍋島・後期の作風を観る～元文時代から慶応時代まで～一七三六～一八六八．平成十四年、小木一良、創樹社美術出版

(12) 萩絵丸中皿

数本の萩草花文が右下から上部中央に向け端整に描かれている。辺縁には一定間隔で小さな凹部分を付けている。本作品と同文品で裏面高台内に「安政二卯晩春下旬、絵形手本定規、寛存」（一八五五）と書かれているものがある。表文様を見ると本作品のほうが幾分丁寧に絵文様は描かれている。裏文様を見ると本作品のカニ牡丹文は力強く、端正に描かれている。葉数は、本作品では二十四枚、「安政二年」作品では二十三枚である。また、文様の長さを比較すると、本作品では十二・三糎、「安政二年」作品は九・三糎程度である。本作品は十八世紀後期内の作品と考えられる。

ところで、カニ牡丹文は、蟹が両鋏みを拡げた形に似ていることに由来した俗称のようで古くから愛陶家の間で呼ばれている。この文様は後期作品には最も多く用いられているが、カニ牡丹文の出現は享保時代に近い元文時代（一七三六〜四一）頃からと考えられる。なお、安永三年献上品の裏文様はすべてカニ牡丹文であるが、この文様はそれより早くから使用されていたことが判る。

口径14.8㎝×高台径8.8㎝×高さ4.4㎝

(13) 葡萄絵菊皿

葡萄の絵を描いた輪花深皿である。周辺部は八カ所に突起状部分をもつ輪花形である。この器形を菊の花形に見立てて、「菊皿」と銘々したものと思われる。

裏側面のカニ牡丹文の葉数が二十七枚、二十六枚、二十五枚の作品類がある。小木氏は、他の作品類とも共通して、古作のものは葉数が多く、描き方も力強く端正で、時代が下がるにつれて葉数が少なくなると指摘している。葉数二十七枚の作品が安永三年か、これに近い十八世紀の作と推測される。本作品の葉数は二十六枚で、ある期間後年の作と思われる。

口径14.2cm×高台径7.6cm×高さ5.2cm

(14) 菊絵大角皿

本作品と同文品に、「天保十年(一八三九)」在銘箱に入り伝世された作品がある。表文様と器形を見たとき、殆ど差違は見られない。

裏側面カニ牡丹文を見ると「天保十年」在銘箱入作品では葉数が二十六枚であるが、本作品は三十枚で、その描き方が端正で力強く、かつ高台櫛目文の描き方も丁寧である。また、興味あることに、本作品の辺径は十五糎を超えているが「天保十年」在銘箱入作品では十四・七糎である。小木氏は、この辺径の大きさが製作年代解明の大きな手掛かりになると述べている。これらより、本作品は安永三年に近い年代の作品と考えられる。

辺径15.4㎝×高台径9.9㎝×高さ3.7㎝

(15) 山水絵中角皿

楼閣山水文を美しく描き、裏側面にはカニ牡丹文が二方に描かれている。本作品と同文品に、裏側高台内に「安政七年（一八六〇）」銘のある作品がある。表文様はほとんど同じであるが、裏側面のカニ牡丹文の葉数を見ると、本作品は三十枚である。「安政七年」銘のある作品は二十六枚で四枚少なく、文様の描き方も弱いことから、両者の間には年代差があると考えられる。安政七年にも安永三年から始まる文様品が製作されていたことが判る。なお、本作品は、表文様中、右上の山頂部分に横に棒状文を施している。この棒状文は霞を表現したものと思われる。小木氏は、この霞を描いた作品類は古伊万里類との対比からみても安永三年にそれに近い十八世紀後期内の作品と考察している。本作品は安永かそれに近い作であろうと考えられる。

なお、この皿は「中角皿」とされており、前掲「菊絵角皿」は大角皿とされている。

江戸期は丸皿でみると、大体口径十七糎くらいを堺にして大皿と中皿に分かれているようである。角皿で大角皿と中角皿の区分例としてはこの「山水絵中角皿」と「菊絵大角皿」は好例である。後述の「*興味深い寸法呼称」を参照していただきたい。

辺径14.6cm×高台径9.6cm×高さ3.4cm

(16) 山水絵長皿

山水文様をシンプルに描いた長皿である。この作品は長期間に亘り製作されているようで、古作のものから幕末期作と思われるものまでいろいろのものがある。裏側面カニ牡丹文や高台櫛目文の端正なものから簡略化したような作ぶり品まである。幕末期作品も多いようである。

横径20.7㎝×縦径11.1㎝×高さ3.9㎝

(17) 遠山霞絵長皿

染付で空と山々、樹木を遠影で描き、瑠璃染めの中に白地を残し、霞文様を見事に表現している。裏側面のカニ牡丹文、高台の櫛目文共に比較的端正に描かれている。十八世紀内の作品と考えられる。

横径19.7㎝×縦径10.3㎝×高さ3.2㎝

(18) 折桜絵長皿

　長皿ではあるが小形作品である。皿の中央部に桜花一枝文を一つ描いている。裏側面のカニ牡丹文、高台の櫛目文共に描き方は正確であり十八世紀内の作と思われる。この作品は横径一四・五糎であり、長皿には該当しないのではないかと思っていたが、小木氏は、佐賀県立図書館の「佐賀県近世史料」の「泰国院様御年譜地取」の項に「折桜絵小長皿」と書かれた資料を発見、これに該当する伝世作品は本品同類品であるとみて間違いないと考察している。

横径14.5㎝×縦径10.0㎝×高さ3.5㎝

89

(19) 蔦絵木瓜形皿

木瓜形器形に全面に蔦文様を描いている。本作品の木瓜形器形に着目すると、葉を縦に二分し、それぞれの面を濃淡に染め分け描かれている。この描法は、鍋島盛期作品には見られないが、後期に至り初めて出現してくる文様で、幕末期に至るほど多用されている。本作品の裏側面のカニ牡丹文の葉数は三十枚であるが、表文様は同文で、裏側面カニ牡丹文の葉数が三十三枚の作品がある。全体的に葉数の多いものが古作で、時代が下がると共にその枚数は減少してくると考えられている。

横径13.5cm×縦径12.6cm×高さ3.9cm

(20) 金魚絵船形皿

　この作品は伝世品が多く、表文様は少しずつ異なるものが見られるが年代的変化は判りにくい。一方、裏側面のカニ牡丹文、高台の櫛目文、造形は年代により大きく変化している。本作品とおそらく安永三年に近い十八世紀後期作品と比較すると、後者は、わずかに高台の高さが高く、櫛目の長さが長く、器高が高く、全体的造形もガッチリし、多くの伝世品の中で最も力強く端正に作られている。本作品は年代的には下がり、十九世紀作品と考えられる。なお、本図は幕末期、藩窯の終末期頃まで製作されている。

横径21.8㎝×縦径12.0㎝×高台径9.5㎝
×高さ4.5㎝

口径34.0㎝×高台径17.3㎝×高さ10.6㎝

(21) 梅絵大肴鉢

同類文様品は多く、安永時代から幕末期まで多数作られたことが判る。簡単な構図絵文様作品だが却って清楚感を与える。

興味深いことに、当時は本品を含め、口径三十三糎くらい以上の鉢は「大肴鉢」と称されている。次掲の牡丹花文鉢は口径約三十糎であるがこのサイズは中肴鉢と規定されている。大鉢も口径により呼称が細かく規定されていたことは興味深い。

92

(22) 牡丹絵中肴鉢

　枝付の牡丹花文を一輪描いた文様作品である。ぼかしを入れた花びらと中央部から縦に濃淡に染め分けた葉文の描法は特徴があり興味深い。江戸後期以降作品によく用いられている手法である。

　本品の口径は前掲作品より一廻り小さく、三十糎程度であるがこれは「中肴鉢」と規定されている。また、口径二十七～八糎で、「小肴鉢」と記されているものもいろいろ見られる。

　大鉢類も口径により三分類されていることは興味深い。

　本品は前掲梅絵大肴鉢とともに伝世品数が多いことは、当時人気の高かった文様作品であったことが判る。

口径30.4㎝×高台径15.3㎝×高さ10.0㎝

＊興味深い寸法呼称

前掲品中、(15)菊絵大角皿と(16)山水絵中角皿の呼称は興味深い。一見、両者は同形、同類品にみえるが、前者は大角皿、後者は中角皿とされている。

そこで、呼称の問題を皿表面面積からみると理解できる。

江戸時代、丸皿では大皿、中皿の区分は口径十七・〇糎くらいが境になっている。

口径十七・〇糎丸皿と(15)菊絵大角皿と(16)山水絵中角皿の表面積を対比すると次の通りである。

① 口径十七・〇糎丸皿の表面積は二二七平方糎
② 辺径十五・二糎菊絵大角皿の表面積は二三一平方糎
③ 辺径十四・二糎山水絵中角皿の表面積は二〇二平方糎

以上の結果より、大・中皿境界の丸皿口径十七・〇糎皿と面積対比すると、明らかに菊絵角皿は大皿であり山水絵角皿は中皿となる。当時、皿面積と器形呼称はかなり正確であったと思われる。江戸時代と現代では大きさを示す呼称が異なっている点を付記しておきたい。

[IV] 十九世紀の作品

(23) 桜御所車文中皿

桜花と御所車を華やかに描いた文様は盛期以降、後期、幕末、更に明治期以降まで色絵、染付共に継続製作されている。本作品は裏側面のカニ牡丹文、高台櫛目文共に整った描法であるが、カニ牡丹文の葉の描法は十八世紀作品に比べやや小さく丸味を帯びている。カニ牡丹文葉数は二十五枚で描かれている。文化時代頃の作と考えられる。

口径19.9cm×高台径11.4cm×高さ5.4cm

(24) 竹垣菊花文蓋碗

染付の蓋碗で、蓋と体部に竹垣と菊花文が描かれている。口縁部がやや開き、端反り形であることは文政時代の一般的な作風である。この蓋碗は「文政十三(一八三〇)庚寅年閏三月吉祥日」「御留山染附、雛菊、茶漬茶碗廾入」「小田姓」と書かれた箱に入り伝世している。本作品は一九世紀作品で紀年在銘箱により製作年代をほぼ考察できる作品である。また、興味あるのは「御留山」である。「御留山」は殿様用の窯即ち藩窯の意である。

当時の鍋島藩窯を「御留山」と記していることは所有者が鍋島藩、又は鍋島家と何らかの近い関係にあった人か、又は藩窯についての知識をもっていた人と思われる。貴重な資料の一つである。

口径10.7ｃm×高さ7.6㎝

(25) 青磁渦巻文陽刻輪花小皿

口縁輪花で内面に型打陽刻の巻雲文がある。本作品は三寸皿であるが、この器形作品は五寸皿、三寸皿共に作られており、鍋島後～末期に繁用されている。鍋島藩窯研究会の「出土遺物編年試案一覧」によると、同類品の陶磁の編年試案では中期に分類されている。なお同類品は根津美術館の特別展で見られた。

口径12.2㎝×高台径6.2×高さ2.8㎝

(26) 色絵牡丹文小皿

表面は赤一色の牡丹文、裏文様は椿花唐草文、高台は剣先文が描かれている。

表文様は明らかに後期作風を示しているのに、裏文様と高台には盛期作品と共通する文様で描かれている。また、表裏文ともに盛期作品をそのまま模した後期作品も僅かながら見られる。本作品と類似の寛政九年（一七九七）銘箱入「色絵菊花文大皿」が伝世しているが、本作品と対比してみると、それより遅れる一九世紀の作と考えられる。

口径15.0cm×高台径8.3cm×高さ4.4cm

(27) 色絵四杏葉紋角切方形小皿

珍しい作品である。鍋島家の家紋、杏葉紋が赤、青の色絵で描かれ、四方径の中央部に一つずつ配されている。家紋であることからみて、鍋島家か藩内での使用品であったものと思われる。当時、色絵は一色が主体で、二色以上組み合わせたものは例外的にしか見られないが、本作品は二色が用いられている。表文様のみを見ると時代的に下がる作かと思われ易いが、裏側面に描かれているカニ牡丹文は力強く、天保十年（一八三九）銘箱入り作品の描法とほぼ類似しているので、この皿の製作年代も大体その前後範囲内に入るものと思われる。

なお、鍋島色絵作品について、盛期に比べ後期では比率的には低下し、後期色絵作品が少ないことについては、この問題の解答になると思われる古文書があり、鍋島作品の色絵制限は八代将軍吉宗の政策の率先垂範の意図の一端であったと推測される。興味ある問題である。

辺径14.2cm×高台径7.6cm×高さ3.4cm

(28) 草花文折縁広口大猪口

この器形で草花文様を描いた作品は幕末期に多く見られる。幕末期とは云え、釉調や染付の色合いが良く器形がキッチリしたものが多い。

本作品は弘化三年（一八四六）銘箱入品である。同類大猪口に天保十一年（一八四〇）銘箱入品が伝世している。これより、この草花文大猪口は天保十一年乃至、それ以前から始まっていたことは明らかである。

口径9.8㎝×高さ7.2㎝

(29) 竹文小皿

後期作品には珍しい絵付け品である。表は皿左側から上部中央へと竹幹と竹の葉を描き、鍋島らしい構図である。裏側面には笹の葉が口縁部から高台に向かって描かれている。高台側面には羽を拡げた雀文を繋ぎ廻らして描いている。なお、高台側面文様が櫛目文の同類品がある。

口径15.7㎝×高台径7.5㎝×高さ4.6㎝

(30) 薊花文小皿

器縁に添って右側から薊文を描いている。花、葉共に丁寧に描かれており、茎も一本線描きながら比較的力強く正確に描かれている。裏側面には七宝紐つなぎ文が三方に配され、高台には櫛目文が描かれている。

口径15.3㎝×高台径8.4ｃｍ×高さ4.5㎝

(31) 青海波扇面草花文小皿

一面に青海波文を描きうめ、その中に二つの扇面形をとり、中に草花文を描いている。三寸皿であるが端正で手の混んだ絵文様である。裏側面には図案化した羊歯葉様文が三方に配され、高台には櫛目文が描かれている。

小木氏の呼称している羊歯葉様文は従来、何と呼ばれてきているか判らないが、本作品は中心部を塗りうめて花文を描いていることから、小木氏は本作品の羊歯葉様文を「羊歯葉様文・中心部塗りうめ花文」として分類している。この文様の始まりは正確には判らないが、おおよそ文化時代頃からとされている。幕末期まで用いられているが途中から、中心部線描き文様が多くなってくる。

口径11.8㎝×高台径6.2㎝×高さ3.0㎝

(32) 水仙文小皿

江戸後期以降、「水仙文」は多用されている。美しく可憐な文様が人気を呼んだものだろう。
本品は口径十糎程の小皿で、描かれている水仙文も簡素な感を受けるが、楚々として得難い魅力を示している。
裏側面には所謂「羊歯葉様形文」がやや厚い感で描かれている。
江戸後～末期の簡素な文様作品とはいえ、魅力的な佳品の一つである。

口径10.2㎝×高台径4.7㎝×高さ3.1㎝

104

(33) 膨雀文小皿

丸く太った雀、所謂膨雀を数羽描いているが、配置の妙を得ている。裏側面には二方に羊歯葉様文、高台には櫛目文が描かれている。本作品の羊歯葉様文の中心部は線描き文様となっている。何の文様か判らないが、花を簡略化したものだろうか、小木氏は本作品の羊歯葉様文を「羊歯葉様文・中心部線描き文」として分類している。前掲の「中心部塗りうめ花文」よりやや遅れて出現している。

この文様の繁用期を知る手掛かりとして、表文様が鍋島下絵図と一致する小皿があり、それに「嘉永六年」（一八五三）銘が記されていることから、本作品は嘉永時代前後の頃から用いられた文様と思われる。

口径10.3cm×高台径4.6cm×高さ3.0cm

(34) 独楽文小皿

五個の独楽が一ヶ所に軸方向を定めて描かれている。微妙なバランスだが実に動的な感を受ける。文様配置の巧みさである。色絵にも同文小皿がある。裏側面にはやや変則的ではあるが、宝紐文が描かれている。高台は櫛目文である。

口径14.0㎝×高台径7.2㎝×高さ3.1㎝

(35) 牡丹花文小盃

ごく薄作りの端正な平猪口である。この作品類について、従来、平戸作品と誤認されてきたが、この小盃の文様、大きさ共に一致する鍋島下絵図があり、この小盃は鍋島作品と断定出来る。類似作品類が大川内にいろいろ伝世している。後〜末期多く見られる描き方の牡丹花文が一輪配されている。本作品は安政時代（一八五四〜六〇）頃と考えられる。

同文鍋島下絵図

口径7.3㎝×高台径2.8㎝×高さ3.1㎝

口径4.7㎝×高さ5.5㎝

(36) 山水文筒形猪口

筒形の器形である。絵文様は「岩樹家屋遠山文」を描いている。山はほとんど濃淡がなく染められている。同類品は多いが、中国清朝作品に同類文様がいろいろ見られるので、江戸後期鍋島作品にも中国の影響はあったものと思われる。

108

(37) 青磁木瓜形小皿

この小皿は貴重な共箱に入り伝世している。箱書きには外側に「肥前留山 青木瓜焼物皿十人前」、箱底に「文久三癸亥二月十八日鍋島肥前守様御隠居閑叟様より御上京右眞如堂へ御逗留被遊其砌頂戴度候　近藤政右衛門」と、この小皿入手の経過が細かく記されており興味深い。「閑叟様」は鍋島十代藩主直正公の隠居後の名前である。受領者近藤政右衛門は閑叟公と何らかの知己であったことと、「肥前留山」と記されていることから藩窯の存在と性格をよく知っていたことが伺われる。箱書よりみて、この木瓜形青磁小皿は文久三年（一八六三）からさほど遡らない作品と考えられる。

横径15.0cm×縦径13.3cm×高台径7.0cm×高さ4.4cm

(38) 色絵万年青文小皿

万年青文を染付と赤の色絵で描いている。葉の描き方は縦に濃淡に染め分けている。この手法は十八世紀中葉以降に見られるが、十九世紀には繁用されている。同類品の小皿で、文久三年(一八六三)在銘箱入り伝世品が報告されている。裏側面には二方に羊歯葉様文、高台には櫛目文が描かれている。本作品の羊歯葉様文の中心部は線描き文様となっている。裏側面文様と高台櫛目文の描き方は幕末期作品の特徴を示している。

なお、万年青は徳川家康が江戸城に入城する際「天福の霊草」として床の間に飾ったと云う。新築、転居などの際、吉祥の植物とされている。鍋島作品に万年青文が多いのはこうした謂れによるものと思われる。

口径15.5㎝×高台径6.8㎝×高さ3.6㎝

(39) 菊花文小皿

同類品が大量に伝世している。裏側面七宝紐つなぎ文、高台の櫛目文の描き方も精粗、かなりの開きが見られる。伝世経路の明確な箱入り品で、「慶応」銘のあるものが知られている。江戸後期から藩窯終焉の明治四年まで製作された作品であろうと思われている。

口径15.7㎝×高台径7.7㎝×高さ4.5㎝

(40) 蘭文向付

器物側面二方に蘭文を描き入れた、やや丸味をもつ向付作品である。興味あることに、本作品は箱書紀年銘が慶応三年（一八六七）の共箱入作品と同類品である。箱には、鍋島十代藩主退任後の号である閑叟様より直接受領したことが明記されている。
蘭文は当時よほど人気が高かったと思われいろいろの器形のものが見られる。

口径8.3cm×高さ5.4cm

(41) 色絵草花文手塩皿

花文様には赤で彩色された二輪と、白泥型紙ズリ白地花文が施された一輪、葉と茎は染付で描かれている。裏側面には一方に表文様と類似の花文が一つ配されている。小さな高台側面には端正に櫛目文が廻らされている。この小皿は幕末までの内に入るのか、明治以降の作か、明確に判らないが、明治作品としても藩窯期のものを引き継いでいるものと考えられる。

口径7.3㎝×高台径3.2㎝×高さ3.0㎝

(42) 色絵万年青文中皿

器形、表文様は文久三年在銘箱入り伝世品と区別がつけられない程酷似している。しかし、裏文様は側面に七宝紐つなぎ文が描かれ、七宝及び紐の描き方はごく簡略化され、紐は一本の線で細く描かれている。この描き方は藩窯作品のほぼ終末期描法の特徴のようである。

口径20.4cm×高台径10.3cm×高さ5.4cm

114

(43) 杏葉紋陽刻小皿

白磁に僅かな染付を交えて、鍋島家家紋である杏葉紋を陽刻した小皿である。簡単な絵文様ではあるが清楚な感を与える。裏面は白地で、高台側面には櫛目文が廻らされている。明治期の作であるが、如何なる目的で製作されたものであろうか。

口径14.4㎝×高台径7.2㎝×高さ3.3㎝

参考文献

○ 伊万里の変遷 ―製作年代の明確な器物を追って. 昭和六十三年六月、小木一良、創樹社美術出版
○ 初期伊万里から古九谷様式 ―伊万里前期の変遷をみる. 平成二年十一月、小木一良、創樹社美術出版
○ 初期伊万里の陶片鑑賞. 平成四年九月、小木一良・泉 満、創樹社美術出版
○ [伊万里]誕生と展開 ―創成からその発展の跡をみる―. 平成十年十月、小木一良・村上伸之、創樹社美術出版
○ 誕生から元禄までの伊万里やき. 緑青5(35号)特集:伊万里の食器、一九九九年、小木一良、マリア書房
○ 鍋島Ⅱ 後期の作風を観る 元文時代から1736～. 平成十六年十一月、小木一良、創樹社美術出版
○ 鍋島Ⅲ 後期の作風を観る 元文時代1736～から. 平成二十年五月、小木一良、創樹社美術出版
○ 鍋島誕生期から盛期作品まで 明暦三年[一六五七]被災、江戸城跡出土の初期鍋島陶片. 平成二十三年九月、小木一良・水本和美、創樹社美術出版
○ 江戸後・末期 興味深い鍋島箱書紀年銘作品類. 平成二十七年二月、小木一良、創樹社美術出版

むすび

伊万里磁器と鍋島作品の時代的な変遷の考察を求めながら、私が魅力を感じ、少しずつではあるが手に入れた作品と、我が家に伝世していた古伊万里をまとめ紹介した。

私と本書中にいろいろ資料と考察を引用している小木一良氏との出会いは、同氏が常務取締役在職中の東京田辺製薬において、世界に先駆けて未熟児に発症する呼吸窮迫症候群の治療薬を開発し、その臨床試験に私も携わった時である。

昭和六十四年十一月（平成元年、一九八九年）、私は郷里で小児科を開業、医業の傍ら伊万里やきに魅せられ、小木氏の多くの著書を拝読し、かなりの期間に亘り愛好してきた一人である。本書の上梓に当たり、小木氏のご指導に深く感謝いたします。

また、写真家 森 仁氏をはじめ、出版に御協力頂いた伊藤泰士氏に深謝いたします。

本書が多くの愛好家の方々に多少なりとも役に立つことができれば望外の幸いです。

新津直樹さんの初刊、本書上梓を喜ぶ

小木 一良

　新津さんと私の出会いは昭和五十年代の後半の頃であった。当時、私は某製薬会社の常務取締役営業本部長の役職であった。

　その頃、会社は未熟児の難病、呼吸窮迫症候群の治療薬の開発中であった。難病の治療薬であり、多数の優秀な医師団との臨床試験面でのタイアップ研究が進められていた。その医師団のお一人が当時、若手新進の医師、新津直樹氏であった。

　新津さんとのお付き合いはこうして本業で始まったのだが、何時の間にか趣味の「伊万里やき」に変わり、以来今日まで親交をいただいている。

　私にとり人生の現職時代から後年の趣味の年代までを通じて親しい唯一の人である。

　今回の上梓書を拝読すると、如何にも新津さんらしい手堅さと正確さが浮かんでくる。編年様式は従来の伊万里書が一般的に用いている手法、及び年代考察を組み合わせた分類であり、極めてオーソドックスである。

　個々作品の記述、解説は正確で手堅い。如何にも小児の難病治療に挑戦され続けてきた学究の人らしい。

通観して手堅く、判り易い伊万里、鍋島書である。多くの面で役立つことだが、就中、伊万里勉強初期の方々には非常に判り易く調法な書である。

衆知の通り、開業の小児科医は非常に多忙な方が多い。新津さんもその典型的なお一人だが、その中で、伊万里の勉強を長年進め、今回の本書上梓に至っておられる。私は一種の感激をもって拝読した。

収載作品類は伊万里、鍋島の判り易く、資料価値の高い作品類が多い。鍋島、安永三年、御献上十二通り作品類についても未確認の「松千鳥絵猪口」一点を除く十一種作品が整然と記載されていて、この点でも調法な書である。

最後に新津家伝来の伊万里作品類を掲げておられる。幕末期作品とは云え紀年銘箱入品が多く、生活の息吹きを感じさせる一群である。新津さんにとっては祖先への熱い想いが浮かぶ一群作品だろう。読者の側にも親近感を与える作品類である。

「平易で判り易く、よく調査されている書」と云うのが私の読後実感である。

多くの方々に御覧願いたい書である。

江戸時代、元和以降明治七年 年表

西暦	干支	年号	西暦	干支	年号	西暦	干支	年号	西暦	干支	年号	西暦	干支	年号
1615	乙卯	元和	1667	丁未	7	1719	己亥	4	1771	辛卯	8	1823	癸未	6
1616	丙辰	2	1668	戊申	8	1720	庚子	5	1772	壬辰	安永	1824	甲申	7
1617	丁巳	3	1669	己酉	9	1721	辛丑	6	1773	癸巳	2	1825	乙酉	8
1618	戊午	4	1670	庚戌	10	1722	壬寅	7	1774	甲午	3	1826	丙戌	9
1619	己未	5	1671	辛亥	11	1723	癸卯	8	1775	乙未	4	1827	丁亥	10
1620	庚申	6	1672	壬子	12	1724	甲辰	9	1776	丙申	5	1828	戊子	11
1621	辛酉	7	1673	癸丑	延宝	1725	乙巳	10	1777	丁酉	6	1829	己丑	12
1622	壬戌	8	1674	甲寅	2	1726	丙午	11	1778	戊戌	7	1830	庚寅	天保
1623	癸亥	9	1675	乙卯	3	1727	丁未	12	1779	己亥	8	1831	辛卯	2
1624	甲子	寛永	1676	丙辰	4	1728	戊申	13	1780	庚子	9	1832	壬辰	3
1625	乙丑	2	1677	丁巳	5	1729	己酉	14	1781	辛丑	天明	1833	癸巳	4
1626	丙寅	3	1678	戊午	6	1730	庚戌	15	1782	壬寅	2	1834	甲午	5
1627	丁卯	4	1679	己未	7	1731	辛亥	16	1783	癸卯	3	1835	乙未	6
1628	戊辰	5	1680	庚申	8	1732	壬子	17	1784	甲辰	4	1836	丙申	7
1629	己巳	6	1681	辛酉	天和	1733	癸丑	18	1785	乙巳	5	1837	丁酉	8
1630	庚午	7	1682	壬戌	2	1734	甲寅	19	1786	丙午	6	1838	戊戌	9
1631	辛未	8	1683	癸亥	3	1735	乙卯	20	1787	丁未	7	1839	己亥	10
1632	壬申	9	1684	甲子	貞享	1736	丙辰	元文	1788	戊申	8	1840	庚子	11
1633	癸酉	10	1685	乙丑	2	1737	丁巳	2	1789	己酉	寛政	1841	辛丑	12
1634	甲戌	11	1686	丙寅	3	1738	戊午	3	1790	庚戌	2	1842	壬寅	13
1635	乙亥	12	1687	丁卯	4	1739	己未	4	1791	辛亥	3	1843	癸卯	14
1636	丙子	13	1688	戊辰	元禄	1740	庚申	5	1792	壬子	4	1844	甲辰	弘化
1637	丁丑	14	1689	己巳	2	1741	辛酉	寛保	1793	癸丑	5	1845	乙巳	2
1638	戊寅	15	1690	庚午	3	1742	壬戌	2	1794	甲寅	6	1846	丙午	3
1639	己卯	16	1691	辛未	4	1743	癸亥	3	1795	乙卯	7	1847	丁未	4
1640	庚辰	17	1692	壬申	5	1744	甲子	延享	1796	丙辰	8	1848	戊申	嘉永
1641	辛巳	18	1693	癸酉	6	1745	乙丑	2	1797	丁巳	9	1849	己酉	2
1642	壬午	19	1694	甲戌	7	1746	丙寅	3	1798	戊午	10	1850	庚戌	3
1643	癸未	20	1695	乙亥	8	1747	丁卯	4	1799	己未	11	1851	辛亥	4
1644	甲申	正保	1696	丙子	9	1748	戊辰	寛延	1800	庚申	12	1852	壬子	5
1645	乙酉	2	1697	丁丑	10	1749	己巳	2	1801	辛酉	享和	1853	癸丑	6
1646	丙戌	3	1698	戊寅	11	1750	庚午	3	1802	壬戌	2	1854	甲寅	安政
1647	丁亥	4	1699	己卯	12	1751	辛未	宝暦	1803	癸亥	3	1855	乙卯	2
1648	戊子	慶安	1700	庚辰	13	1752	壬申	2	1804	甲子	文化	1856	丙辰	3
1649	己丑	2	1701	辛巳	14	1753	癸酉	3	1805	乙丑	2	1857	丁巳	4
1650	庚寅	3	1702	壬午	15	1754	甲戌	4	1806	丙寅	3	1858	戊午	5
1651	辛卯	4	1703	癸未	16	1755	乙亥	5	1807	丁卯	4	1859	己未	6
1652	壬辰	承応	1704	甲申	宝永	1756	丙子	6	1808	戊辰	5	1860	庚申	万延
1653	癸巳	2	1705	乙酉	2	1757	丁丑	7	1809	己巳	6	1861	辛酉	文久
1654	甲午	3	1706	丙戌	3	1758	戊寅	8	1810	庚午	7	1862	壬戌	2
1655	乙未	明暦	1707	丁亥	4	1759	己卯	9	1811	辛未	8	1863	癸亥	3
1656	丙申	2	1708	戊子	5	1760	庚辰	10	1812	壬申	9	1864	甲子	元治
1657	丁酉	3	1709	己丑	6	1761	辛巳	11	1813	癸酉	10	1865	乙丑	慶応
1658	戊戌	万治	1710	庚寅	7	1762	壬午	12	1814	甲戌	11	1866	丙寅	2
1659	己亥	2	1711	辛卯	正徳	1763	癸未	13	1815	乙亥	12	1867	丁卯	3
1660	庚子	3	1712	壬辰	2	1764	甲申	明和	1816	丙子	13	1868	戊辰	明治
1661	辛丑	寛文	1713	癸巳	3	1765	乙酉	2	1817	丁丑	14	1869	己巳	2
1662	壬寅	2	1714	甲午	4	1766	丙戌	3	1818	戊寅	文政	1870	庚午	3
1663	癸卯	3	1715	乙未	5	1767	丁亥	4	1819	己卯	2	1871	辛未	4
1664	甲辰	4	1716	丙申	享保	1768	戊子	5	1820	庚辰	3	1872	壬申	5
1665	乙巳	5	1717	丁酉	2	1769	己丑	6	1821	辛巳	4	1873	癸酉	6
1666	丙午	6	1718	戊戌	3	1770	庚寅	7	1822	壬午	5	1874	甲戌	7

◎著者略歴◎

新津直樹
<small>にいつ なおき</small>

1943年 兵庫県西宮市生まれ。

山梨県立甲府第一高等学校、日本大学医学部卒業。

小児科学を専攻。

神奈川県立こども医療センター医員。

埼玉県立小児医療センター医長。

1989年 小児科開業、現在に至る。

	伊万里磁器と鍋島作品 ―時代的な変遷の考察を求めて―
	平成二十七年八月六日　第一刷発行
著　者	新津　直樹
発行者	伊藤　泰士
発行所	株式会社創樹社美術出版
	東京都文京区湯島二丁目五番六号
郵便番号	一一三―〇〇三四
電　話	〇三―三八一六―三三三一
振　替	東京〇〇一三〇―六―一九六八七四
印刷・製本	山口印刷株式会社
	佐賀県伊万里市二里町大里乙三六一七―五

©Naoki Niitsu 2015, Printed in Japan

乱丁・落丁はお取り替えいたします。

ISBN 978-4-7876-0092-9